NOUVELLES OBSERVATIONS SUR LA PRÉPARATION DU CYANURE D'OR

Cyanure Aurique

Des propriétés physiques et chimiques de ce composé, de son analyse, des diverses formes chimiques et pharmaceutiques sous lesquelles il est administré en médecine ;

PAR

P. FIGUIER,

Pharmacien Chimiste à Montpellier,
Membre correspondant de la société des sciences physiques, chimiques et arts industriels de Paris, de la société de pharmacie de Bordeaux.

1836.

Lithographie Bonnadieu fils aîné, graveur, rue Montcalm, Montpellier.

NOUVELLES OBSERVATIONS

SUR LA PRÉPARATION

DU CYANURE D'OR.

EXPOSITION

DES PRODUITS DES BEAUX-ARTS ET DE L'INDUSTRIE,
DANS LES GALERIES DU CAPITOLE,

A TOULOUSE.

EXTRAIT

D'UN RAPPORT

Fait au Jury d'exposition, dans sa séance publique et solennelle du 29 juillet 1835, par M. Boisgiraud, aîné, Professeur de la Faculté des Sciences de Toulouse.

Les préparations d'or qui ont fait connaître le nom des MM. Figuier, d'une manière si avantageuse, dans les annales de la science, ont été présentées à notre exposition par M. Figuier Fils et Neveu de ces pharmaciens dont le docteur Chrestien, dans ses ouvrages, a tant vanté les talents.

Le cyanure d'or, le chlorure d'or et de sodium cristallisé, dont M. Figuier a exposé des échantillons qui ont fixé, d'une manière particulière, l'attention du Juri, font honneur à cet exposant.

Le mémoire sur le cyanure aurique qu'il nous a également présenté, est le travail d'un pharmacien instruit et consciencieux.

Avant-Propos.

Dans une lettre (1) adressée à la Gazette médicale, au mois de mai 1853, M. le docteur Pourché fit connaître les heureux résultats qui avaient suivi l'emploi du cyanure d'or dans le traitement des maladies syphilitiques et des affections scrophuleuses. Depuis cette époque, ce médicament a été employé dans le même ordre de maladies, et notamment par M. le docteur Chrestien, qu'il

(1) Cette lettre fut insérée dans notre premier mémoire.
F.

importe toujours de citer le premier, lorsqu'il s'agit des préparations aurifères. Il a été employé de même par un grand nombre d'autres médecins, soit dans leur pratique particulière, soit dans les hôpitaux, non-seulement à Montpellier, mais encore dans la plupart des villes du royaume; et partout le succès a été le même.

Le cyanure d'or remplissant aujourd'hui une nouvelle indication thérapeutique, vient une seconde fois de fixer l'attention des hommes de l'art. MM. Furnari et Carron Duvillards, praticiens de la Capitale, recommandables à tant de titres, cherchant à résoudre des affections glanduleuses par le cyanure d'or, s'aperçurent que si cette préparation avait une action bien marquée sur la maladie qu'ils combattaient, elle en avait

une encore plus évidente sur l'utérus, celle de provoquer le flux menstruel, même chez les femmes parvenues depuis long-temps à l'âge critique.

« Nous engageons (disent-ils), le judicieux
» thérapeutiste à comparer l'action des em-
» ménagogues les plus vantés, depuis le père
» de la médecine jusqu'à nous; quel cahos!
» Combien de prétendus remèdes, préconisés
» pour faire revenir les règles, agissent
» davantage sur le cerveau ou sur l'estomac,
» que sur l'utérus! il n'en est pas de même
» du cyanure d'or. D'ailleurs, à combien de
» causes n'est pas due l'aménhorrée? »

Bornons-nous à citer ce passage du mémoire de ces honorables praticiens (consigné dans le tome IX, page 210, et suiv. du bulletin général de thérapeutique, année

1835), ouvrage très répandu, et que les médecins et les pharmaciens, désireux de se tenir au courant de toutes les nouvelles conquêtes médicales, placent, avec juste raison, dans leur bibliothèque.

Nous devons cependant annoncer, d'après la lettre bienveillante que MM. Furnari et Carron Duvillards, nous ont fait l'honneur de nous écrire, qu'en possession de faits cliniques nombreux, recueillis dans leur clientelle et à l'hôpital de la Salpetière, ces médecins vont faire connaître incessamment les résultats de leurs intéressantes et nouvelles observations.

Il est juste de dire qu'avant les deux praticiens que nous venons de nommer, d'autres médecins avaient signalé les vertus emménagogues de l'or.

M. Souchier, de Romans (Drôme), a constaté, dans sa pratique, les vertus emménagogues du perchlorure d'or et de sodium. Ce sel lui a presque constamment réussi quand il l'a administré dans le but de rétablir le flux menstruel, et il possède plus de trente cas dans lesquels il avait mis envain à contribution toute la classe des toniques, et celle des emménagogues les plus usités, et où il a eu à se louer d'une manière toute particulière du perchlorure.

C'est par son action sur le système circulatoire, dit M. le docteur Legrand, que l'or devient un puissant emménagogue : aussi, l'avons-nous vu être efficace pour détruire l'influence morbide syphilitique ou scrophuleuse, qui retarde si fréquemment chez les femmes l'établissement de la

menstruation, et amener cette évacuation périodique qui joue un rôle si important dans leur santé et dans les fonctions qu'elles sont appelées à remplir.

Mais ne perdons point de vue qu'en publiant ce nouveau travail sur le cyanure aurique, nous avons voulu surtout indiquer d'une manière bien précise, le procédé chimico-pharmaceutique que nous avons suivi pour obtenir ce composé.

Lorsque le médecin veut étudier le mode d'action d'un nouvel agent médicamenteux, surtout s'il est doué d'une activité prononcée, il importe qu'il emploie une préparation constamment identique, par conséquent invariable dans ses effets; s'il en est autrement, les résultats sont contradictoires, on se dispute beaucoup

et on ne peut jamais s'entendre, parce que les bases sur lesquelles on s'appuie, sont différentes ; c'est ainsi que lors des premiers essais thérapeutiques des préparations aurifères, M. le docteur Delafield administra à ses malades, à l'hôpital de New-Yorc, jusqu'à un grain et demi de muriate d'or par jour, et cela, avec la plus parfaite innocuité.

D'une autre part, les médecins de Paris, exposant les faits généraux que le sel d'or peut produire sur l'organisme, signalaient, comme phénomènes ordinaires une chaleur intense, un état de sécheresse du gosier, l'irritation gastrique, la fièvre ; ces praticiens avaient-ils employé du muriate d'or identique et conforme à l'analyse des MM. Figuier ?

Non sans doute ; dans le premier cas,

on avait dû administrer le chlorure d'or combiné à une proportion beaucoup trop forte de sel marin; et dans le second, le sel d'or devait être uni à une quantité beaucoup trop faible de chlorure de sodium. Aussi, pendant trop d'années, les préparations aurifères furent-elles peu favorablement accueillies, et l'on aima mieux attribuer, à l'influence de divers climats, des insuccès qui dépendaient évidemment d'un vice de préparation.

L'analyse du cyanure d'or, qui vient immédiatement après la description de notre procédé opératoire, lui sert, pour ainsi dire, de complément.

Nous terminons notre mémoire en présentant les formules que MM. les praticiens de

Montpellier et ceux de Paris ont mis en usage, pour faciliter l'administration de ce médicament, soit qu'ils se proposent de l'ordonner dans le but de combattre les maladies syphilitiques, les affections scrophuleuses, ou l'amenhorrée.

Nous serions bien récompensé de nos labeurs, si le travail que nous publions aujourd'hui pouvait engager les hommes de l'art à mettre en parallèle le cyanure aurique avec les autres composés aurifères ; mais en particulier avec le chlorure d'or et de sodium, dans le traitement de la syphilis et des scrophules, non pour accorder une préférence marquée à telle ou telle préparation, mais dans le seul intérêt de la thérapeutique : celle-ci posséderait alors deux médicaments également précieux,

que le médecin pourrait employer dans le même ordre de maladies, ou simultanément, ou successivement, ou bien exclusivement dans des cas qui paraîtraient être semblables, mais qui offriraient néanmoins quelque différence pour un observateur attentif.

Le temps seul, sans doute, en accumulant les faits bien observés, prononcera définitivement sur les avantages du cyanure d'or; dans tous les cas, nous avons cru faire une chose utile, en mettant à même nos confrères de préparer avec exactitude un médicament qui leur est souvent demandé, et en donnant ainsi aux médecins la facilité de le soumettre à leur expérience personnelle, la seule qui, le plus souvent, soit réellement profitable.

Octobre, 1836.

NOUVELLES OBSERVATIONS

SUR LA PRÉPARATION

DU CYANURE D'OR
(CYANURE AURIQUE);

DES PROPRIÉTÉS PHYSIQUES ET CHIMIQUES DE CE COMPOSÉ ;

DE SON ANALYSE ;

DES DIVERSES FORMES CHIMIQUES ET PHARMACEUTIQUES, SOUS LESQUELLES IL EST ADMINISTRÉ EN MÉDECINE ;

PAR M. FIGUIER, PHARMACIEN-CHIMISTE,

A MONTPELLIER ;

MEMBRE CORRESPONDANT DE LA SOCIÉTÉ DES SCIENCES PHYSIQUES, CHIMIQUES ET ARTS INDUSTRIELS DE PARIS ; DE LA SOCIÉTÉ DE PHARMACIE DE BORDEAUX.

MONTPELLIER,
IMPRIMERIE DE Mme Ve AVIGNON, ARC-D'ARÈNES.

1836.

NOUVELLES OBSERVATIONS

SUR LA PRÉPARATION

DU CYANURE D'OR

(CYANURE AURIQUE).

(Extrait du Journal de Pharmacie. Juillet 1836).

Quoique suivant avec exactitude le procédé que nous publiâmes au commencement de l'année 1834, pour obtenir le cyanure aurique, on ne réussit pas toujours à retirer à l'état de cyanure simple la quantité d'or employé, car une portion de ce métal, si l'on ajoute par mégarde un excès de cyanure potassique, paraît être transformée en cyanure d'or et de potassium couleur orange, qui se dissout en partie dans la liqueur, présentant également cette même teinte orange.

Dans ces circonstances, pour obtenir en totalité le cyanure d'or, couleur jaune serin, nous avons

dû chercher le moyen d'opérer son élimination du cyanure de potassium. Nous y sommes parvenus en mettant à profit la remarque d'Ittner, consignée dans le Traité de chimie de Berzélius : « les acides » versés sur une solution de cyanure aurico-potas- » sique forment, dit ce chimiste, un précipité de » cyanure d'or avec dégagement d'acide hydro- cyanique.

Nous ferons remarquer, à cette occasion, que les liqueurs contenant en dissolution complète le cyanure d'or et de potassium (ce qui n'a lieu qu'à la faveur d'un grand excès de cyanure potassique), sont parfaitement incolores, ne donnent point de précipités jaunes par les acides, et ne présentent jamais la couleur orange annoncée par Ittner, sauf les cas de dissolution incomplète du sel double. La nuance orange n'apparaît donc que lorsque les liqueurs sont légèrement alcalines, qu'elles offrent un aspect louche, et qu'elles tiennent en suspen- sion le cyanure aurico-potassique. Ces mêmes liqueurs oranges, devenues limpides par le repos, ne précipitent point non plus par les acides. Cette différence dans nos résultats proviendrait-elle des liqueurs plus ou moins acides ou plus ou moins concentrées, sur lesquelles nous aurions agi l'un et l'autre?

Il est vrai de dire qu'Ittner opère sur des solutions préparées avec le cyanure d'or et de potassium cristallisé.

PRÉPARATION DU CYANURE D'OR.

Pour obtenir le cyanure d'or avec facilité, et sur les propriétés duquel le médecin puisse compter, nous rappellerons qu'il faut opérer avec du cyanure de potassium très-pur, et employer une liqueur d'or entièrement privée d'acide. Cette dernière condition est tellement indispensable, qu'en s'y conformant exactement et en manipulant avec précision, on peut éviter non-seulement la dissolution complète du cyanure d'or, mais même sa combinaison apparente ou vraie avec le cyanure de potassium. Lorsque ce dernier accident arrive, on peut facilement rappeler la couleur jaune, en versant dans la liqueur que l'on agite quelques gouttes d'acide nitrique pur.

Pour préparer la solution du cyanure de potassique qui nous sert à décomposer celle du chlorure d'or, nous nous servons du cyanure de potassium, tel qu'on l'obtient par le procédé de MM. Robiquet et F. Boudet, et auquel ce dernier chimiste a donné la dénomination de cyanure de potassium fondu (1).

(1) Toutes les personnes qui ont eu occasion de préparer du cyanure de potassium, pour l'usage médical, ont reconnu

Quant à la solution d'or dans l'acide hydrochloronitrique, pour l'obtenir neutre, on l'évapore

les inconvénients attachés à une longue évaporation, et lui ont substitué, avec quelque raison, le procédé de M. Tilloy, Pharmacien à Dijon, avantageusement modifié par M. Gay, professeur adjoint à l'école de pharmacie de Montpellier, qui remplace par de l'alcohol à 33 degrés, l'alcohol à 40°, proposé par le premier pharmacien que nous venons de nommer, vu que le cyanure de potassium est très peu soluble dans l'alcohol absolu.

Quoique nous ayons beaucoup à nous louer du cyanure de potassium fondu, appliqué à la préparation du cyanure d'or, néanmoins, nous nous proposons incessamment d'employer le cyanure de potassium obtenu au moyen de l'alcohol.

Nous devons, toutefois, faire observer qu'il n'est pas si dificile d'obtenir le cyanure de potassium fondu, que l'ont avancé quelques préparateurs; nous savons, par expérience, qu'en suivant avec exactitude le procédé de MM. Robiqnet et F. Boudet, on obtient la séparation du quadricarbure de fer du cyanure alcalin, sans trop de difficulté. Nous ajouterons aussi, que la quantité de quadricarbure de fer, séparée de la partie la plus riche en cyanure de potassium, n'abandonne sur le filtre que 3 gros 24 grains de quadricarbure, sur 4 onces de cyanure de potassium employé.

au bain de sable jusqu'à siccité, sans craindre de réduire en partie le chlorure d'or. On dissout

Il est vrai de dire que le moyen d'obtenir le cyanure de potassium sous un état de pureté parfait, demande beaucoup de précautions de la part de l'opérateur.

Si l'hydrocyanate de potasse et de fer n'a pas été complétement desséché à l'étuve, il se fera aux dépens du cyanure, des carbonates et de l'hydrocyanate d'ammoniaque.

Si le même sel n'est pas convenablement calciné, le cyanure d'or qu'on obtient, présente une couleur plus ou moins ocracée, due évidemment à la présence d'une petite portion de fer provenant de la solution alcaline.

Enfin, si l'on avait poussé trop loin la calcination (ce que l'on a le moins à craindre), il y aurait décomposition d'une partie du cyanure de potassium et formation d'un composé de cyanogène, de potassium, et de fer, qui décomposerait l'eau avec effervescence, au moment du contact.

Disons, d'une manière générale, que l'on doit compléter la fusion du cyano-ferrate de potasse, en donnant un violent coup de feu, mais sans attendre l'apparition des vapeurs blanches abondantes, qui annonceraient un commencement de décomposition du cyanure de potassium.

F.

celui-ci dans l'eau distillée, et la solutiou est évaporée de la même manière que la précédente. On répète cette manipulation une troisième et même une quatrième fois, si cela est nécessaire.

Le chlorure neutre, ainsi obtenu, est dissout dans cinq fois son poids d'eau distillée ; on filtre pour séparer l'or réduit.

D'autre part, on fait dissoudre également, dans environ six fois son poids d'eau distillée, le cyanure de potassium fondu, dont on sépare par la filtration la petite quantité de quadricarbure de fer qui s'y trouve mêlée.

Cela fait, on divise en quatre fractions la solution de chlorure d'or, et on traite convenablement chaque partie par le cyanure de potassium dissout. On reconnaît que l'on a atteint le véritable point de saturation lorsqu'on voit se former un précipité abondant, couleur jaune serin, qui se dépose lentement au fond du verre à expérience. Lorsque le précipité a lieu, au contraire, d'une manière prompte, et que la liqueur reste en grande partie parfaitement limpide dans les couches supérieures, c'est une marque qu'on a dépassé ce même point de saturation.

Le cyanure présente alors une couleur jaune sale, passant à la teinte orange par une nouvelle

addition de cyanure de potassium. Dans l'un et l'autre cas, on rappelle facilement la couleur jaune serin par l'addition des acides, mais la couleur canari n'est jamais aussi prononcée que celle obtenue en premier lieu.

Les eaux-mères sont traitées de la même manière que la liqueur primitive, jusqu'à ce qu'elles ne donnent plus de précipités de cyanure aurique.

PROPRIÉTÉS PHYSIQUES ET CHIMIQUES DU CYANURE D'OR.

- Le cyanure d'or, bien lavé à l'eau distillée et parfaitement desséché, a l'aspect d'une poudre d'une belle couleur jaune serin, il est inaltérable à l'air et à la lumière; inodore, insipide et sans action sur l'épiderme; insoluble dans l'eau, quelle que soit d'ailleurs sa température; insoluble dans l'alcohol, affaibli ou concentré, ainsi que dans l'éther. Les acides sulfurique, nitrique et hydrochlorique, ainsi que l'eau régale, n'ont aucune action sur ce composé, même à chaud. Il est insoluble dans les alcalis, mais soluble dans un excès de dissolution de cyanure de potassium, comme l'a aussi reconnu Ittner. Uni aux extraits végétaux et aux liquides mucoso-sucrés, le cyanure d'or n'y éprouve aucune décomposition, vu son insolubilité.

Chauffé dans un tube de verre, il se décompose un peu au-dessous de la chaleur rouge, et abandonne le cyanogène (1).

ANALYSE DU CYANURE D'OR.

Désirant connaître la composition du cyanure d'or obtenu, nous l'avons soumis à l'analyse, qui nous a fourni un résultat constamment le même, voici comment nous avons procédé.

Après avoir pesé 25 centigrammes de cyanure d'or pur, nous l'avons desséché convenablement et avec précaution, nous l'avons introduit dans un petit tube de verre parfaitement sec, terminé en boule à l'une de ses extrémités. L'autre extrémité du tube a été tirée à la lampe, et recourbée de manière à ce qu'elle fût engagée sous une très-petite cloche remplie d'eau.

Le petit appareil a été d'abord chauffé légèrement à l'aide d'une lampe à esprit de vin pour en chasser l'air : la boule a été ensuite portée au rouge, et maintenue dans cet état jusqu'à cessation

(1) Si le cyanure d'or était humide, au lieu de cyanogène, on obtiendrait de l'acide carbonique, de l'ammoniaque et beaucoup de vapeurs hydro-cyaniques; dans ce cas, l'eau est décomposée. F.

complète du dégagement du gaz, que nous avons reconnu être du cyanogène à son odeur vive et piquante, à l'action qu'il a exercée sur le papier tournesol humecté, qui est passé au rouge, et à la belle couleur violette qu'il nous a présentée par sa combustion.

Le produit qui nous est resté dans le tube offrait les caractères physiques de l'or divisé. Exactement pesé, nous avons reconnu que son poids était de 18,75, d'où il faut conclure que cent parties de cyanure d'or analysé étaient composées de :

>Or............................ 75
>Cyanogène..................... 25

Si l'analyse eût été faite sur le proto-cyanure d'or (cyanure aureux de Berzélius encore inconnu), les 25 centigrammes soumis à l'analyse auraient laissé, or métallique, 21,875, d'où l'on voit que les résultats analytiques sont bien plus rapprochés de ceux que la théorie indique devoir se présenter en opérant sur le deuto-cyanure qu'en opérant sur le proto-cyanure.

PRÉPARATIONS

DE

CYANURE D'OR.

PRÉPARATIONS
DE
CYANURE D'OR.

Ces préparations consistent, 1° en une poudre désignée sous la dénomination de *Cyanure d'or préparé*; 2° en *Pilules*; 3° en *Sirop*; 4° en *Tablettes*.

Les bons effets qu'ont produit ces nouveaux médicaments, ont déterminé MM. les docteurs Chrestien et Pourché à faire connaître les formules de ces préparations; lesquelles ont été consignées dans le journal de pharmacie du Midi, tom. II, pag. 48, 49 et suiv.

CYANURE D'OR PRÉPARÉ.
(CHRESTIEN).

Cyanure d'or.................. 1 grain.
Iris de Florence en poudre (1)... 2 grains.

Mêlez exactement et divisez d'abord en 15 prises.

(1) L'Iris de Florence, avant d'être mêlé au cyanure aurique, doit être privé par l'alcohol et par l'eau de tous

« Pour rendre ce médicament plus actif, on doit
» diminuer le nombre de prises pour chaque grain
» de cyanure (mêlé toujours aux 2 grains d'iris),
» de sorte que le second grain ne soit divisé qu'en
» quatorze prises ou frictions, le troisième en
» treize, le quatrième en douze; et en diminuant
» ainsi d'une friction de grain en grain, jusqu'à ce
» qu'enfin l'on soit parvenu à ne le diviser qu'en
» huit et même sept parties, le cas l'exigeant. »

ses principes gommeux et résineux : on le sèche ensuite parfaitement à l'étuve ; le mélange se conserve très longtemps sans s'altérer.

Quand bien même le cyanure d'or serait mis en contact avec l'iris, non épuisé par l'alcohol et par l'eau, il n'y éprouverait aucune décomposition, comme l'expérience nous l'a démontré.

Mais comme il est bon de priver l'iris de Florence de sa saveur âcre, et de toute l'humidité qu'il peut contenir, il convient de lui faire subir cette opération préliminaire. F.

L'emploi de ce médicament consiste à prendre la poudre de cyanure d'or préparé, dans un des petits paquets où elle est renfermée, à la porter sur la langue, et à frictionner avec le doigt indicateur préalablement humecté. On avale ensuite la salive, après qu'on l'a gardée quelque-temps dans la bouche.

On ne fera chaque jour qu'une seule friction qui doit être d'une durée de trois à quatre minutes, vu l'insolubilité du cyanure aurique, comme on le fait également pour l'or divisé et les oxides.

On sait qu'une minute suffit pour le chlorure de ce métal.

Cette friction se fait ordinairement le matin à jeun; mais si durant le traitement, il se manifestait une légère excitation à l'estomac, alors, comme le propose M. le docteur Destouche, pour le perchlorure d'or, cette opération serait faite une heure environ après le premier repas, ou le soir au moment de se coucher.

PILULES DE CYANURE D'OR

ET

D'EXTRAIT DE DAPHNÉ MÉZÉREUM.

(CHRESTIEN).

Cyanure d'or.................. 1 grain.
Extrait de Daphné mézéreum.... 2 grains.
Poudre de guimauve............ *suff. quant.*

Mêlez exactement, et divisez en quinze ou seize pilules pour un jeune sujet ; et en douze pour une personne adulte.

« Ainsi (pour les adolescents) on fera prendre
» chaque jour dans la première cuillerée de soupe
» à dîner, une pilule contenant un seizième de grain
» de cyanure d'or, et l'on augmentera d'une chaque
» huit jours, jusqu'à en porter le nombre à dix
» ou douze et plus par prise.

» (Dans l'âge adulte) on peut rapprocher le terme
» de l'augmentation ; mais parvenu à une quantité
» qu'il serait imprudent de dépasser, et la maladie
» n'ayant pas cédé, je n'abandonne pas le remède ;
» je le fais continuer, mais en diminuant avec plus
» ou moins de rapidité le nombre des pilules que
» je fais augmenter de nouveau, lorsque l'excita-
» tion qui a commandé la diminution est passée.

» Je suis plusieurs fois cette marche chez le même
» individu, lorsque le traitement doit être long. »

TABLETTES DE CYANURE D'OR AU CHOCOLAT.

Cyanure d'or.................. 1 grain.
Chocolat réduit en pâte dans un
 mortier de marbre chauffé.... 120 grains.

Mêlez exactement, et divisez la masse en quinze ou seize tablettes pour les adolescents, et en douze pour les adultes ; en suivant pour leur administration la même marche que nous venons d'exposer avec détail, en parlant des pilules avec le cyanure et le daphné.

Cette préparation est exempte de toute saveur étrangère au chocolat.

SIROP DE CYANURE D'OR.

(BROUSSONNET).

Cyanure d'or.................. 1 grain.
Sirop simple.................. 12 onces.

Mêlez avec soin. Agitez chaque fois le mélange, au moment de l'administrer.

Le malade consommera, prise le matin à jeun,

ou le soir au moment de se coucher, une once de ce sirop qui contiendra exactement un douzième de grain de cyanure d'or, qu'il délayera dans un verre d'eau, ou mieux dans une tisane préparée avec les bois sudorifiques, ou ce qui est plus commode encore, dans une cuillerée d'essence de Salsepareille concentrée, étendue elle-même dans un verre d'eau.

Le premier grain épuisé, il en consommera un second ; mais cette fois, au lieu de douzes onces de sirop, on n'ajoutera au nouveau grain de cyanure que onze onces; au troisième grain, dix onces; aux quatrième grain, neuf onces, et même huit et sept onces de sirop, si le cas l'exigeait, en procédant comme pour le cyanure préparé à l'iris.

Pour les adolescents (comme de raison) le grain de cyanure devra être mêlé à quinze ou seize onces de sirop.

Dans plusieurs cas, nous avons vu élever graduellement la dose de ce mélange jusqu'à trois onces par jour, prises alors en deux fois.

Le sirop de Salsepareille, l'essence de Salsepareille, le sirop anti-scorbutique de Portal, celui de gomme arabique sont aussi journellement employés, dans la pratique médicale, comme excipient du cyanure aurique.

Avec une mesure de la capacité d'une once de sirop le malade pourra lui-même, avec la plus grande justesse, doser chaque fois son médicament.

PILULES DE DUPUYTREN,

DANS LESQUELLES LE DEUTO-CHLORURE DE MERCURE EST REMPLACÉ PAR LE CYANURE D'OR.

M. Chrestien, connaissant par le journal intitulé : *le Nouvelliste médical*, les effets salutaires contre la syphilis des pilules de Dupuytren (dont les sciences et l'humanité ont à déplorer la perte), fut curieux de savoir si en remplaçant le sublimé corrosif par le cyanure d'or, il n'obtiendrait pas les mêmes résultats.

En conséquence, il fit préparer des pilules contenant chacune :

Extrait de Gayac.................. 3 grains.
Extrait d'opium gommeux.......... 1|4 de grain.
Cyanure d'or..................... 1|5 de grain.

Pour avoir des observations exactes et sûres, il s'adressa à M. Serre, professeur de clinique externe à la Faculté de médecine de Montpellier, de service à l'hôpital des vénériens, qui accueillit parfaitement sa demande.

« Je dois faire observer (dit M. Chrestien), dans
» un recueil tout pratique, intitulé : *Quelques faits*
» *intéressants relatifs à l'emploi thérapeutique des*
» *préparations aurifères,* (broch. in-8° 1835), que
» les doses des substances dans les pilules que
» M. Serre a administrées, étaient plus fortes que
» celles qu'employait Dupuytren, l'extrait de gayac
» n'y étant qu'à deux grains et le deuto-chlorure
» de mercure à un huitième de grain. »

« J'avais copié la formule donnée par le journal.
» Cette erreur, qui n'a été nuisible à aucun des
» malades qui ont pris le remède, a offert, au
» contraire, un avantage à M. Serre (que le désir
» d'établir un parallèle entre ces deux médica-
» ments, engagea à mettre en usage les pilules
» avec le sublimé, aux doses que je lui avais in-
» diquées) en lui apprenant que le deuto-chlorure
» de mercure pouvait être porté sans danger à
» cette dose. »

Les deux observations que nous allons extraire du mémoire de M. le docteur Chrestien, suffiront pour indiquer la manière d'administrer et de doser les pilules cyanurées.

D'ailleurs, il n'appartient qu'aux hommes de l'art de discourir sur le mérite d'un médicament; aussi, faisons-nous des vœux pour qu'à l'exemple de

M. Chrestien, MM. les professeurs Broussonnet et Delmas, MM. les docteurs Saisset, Pourché, Vailhé, Trinquier, Lafosse et Gazel, gratifient la science du fruit de leurs recherches sur l'emploi thérapeutique du cyanure aurique, et enrichissent ainsi le domaine des préparations aurifères de leur jugement et de leur expérience.

Première Observation.

Le nommé Banat, soldat à la 6⁰ compagnie de discipline, de Nissan (Hérault), âgé de trente ans, d'un tempérament lymphatico-sanguin, avait eu deux blennorrhagies, l'une en 1824, l'autre en 1827, traitées par les anti-phlogistiques et les astringents.

Il est entré à l'hôpital le 20 octobre 1834, pour se faire traiter d'un chancre à l'extrémité supérieure du gland, et d'un bubon à chaque aine.

Le jour même de son entrée, Banat a commencé l'usage des pilules, contenant un cinquième de grain de cyanure d'or, et en a pris deux par jour.

Les bubons ont été résous, et le chancre cicatrisé rapidement. Le malade n'avait pris que neuf grains de cyanure ; mais on en continua l'emploi

jusqu'à ce qu'il en eût consommé quatorze grains. Il sortit de l'hôpital trente-huit jours après y être entré ; il y en avait douze qu'il était guéri.

Deuxième Observation.

Le nommé Bourgade, chasseur au 2^e léger, d'un tempérament sanguin, âgé de 23 ans, contracta pour la première fois, au commencement d'octobre 1834, une blennorrhagie et des chancres, pour lesquels il entra à Saint-Éloi, le 12 du même mois. Le jour même de son entrée, on lui fit une saignée de douze onces, et dès le lendemain il fut mis à l'usage des pilules contenant du cyanure d'or dans les proportions indiquées ; il en prit une matin et soir, comme tous les malades auxquels M. le Professeur les a administrées pendant son service. Mais Bourgade ayant atteint le nombre de dix, ce qui représente deux grains de la préparation aurifère, éprouva une légère inflammation du côté gauche de l'arrière-bouche, qui céda promptement à l'application de dix sangsues au cou. Le traitement fut de suite repris, et le malade sortit quarante-cinq jours après être entré à l'hôpital.

Dix-sept grains de cyanure d'or ont suffi pour faire disparaître les chancres et la blennorrhagie.

Peut-être ne sera-t-il pas superflu d'ajouter avec M. Chrestien, qu'à la même époque, et toujours à l'hôpital Saint-Éloi, M. Serre a traité et guéri par l'emploi du muriate d'or, ou par l'oxide du même métal, administré dans les pilules de Dupuytren, à la dose d'un cinquième de grain par jour, pour le muriate, et à celle d'un quart de grain pour l'oxide, vingt-deux malades affectés de syphilis récente ou constitutionnelle (1).

(1) Le cyanure d'or administré sous forme de pilules, nous semble devoir être toujours préféré dans les hôpitaux où l'on obtient difficilement, chez des individus en général mal disciplinés, que les frictions soient faites d'une manière convenable. F.

EMPLOI

DU

CYANURE D'OR,

DANS L'AMENHORRÉE.

EMPLOI

DU CYANURE D'OR,

DANS L'AMENHORRÉE.

POTION EMMÉNAGOGUE

DU DOCTEUR FURNARI.

(Bulletin général de Thérapeutique).

Cyanure d'or.................. 3 grains.
Tenus en suspension dans alcohol
à dix-huit ou vingt degrés..... 8 onces.

L'on commence par faire prendre une cuillerée à café de ce mélange, le matin et le soir.

Ainsi, quatre cuillerées à café de ce remède représentant une once en poids d'alcohol, le malade commence par deux trente-deuxièmes du médicament, que l'on peut porter successivement à des doses plus fortes, une cuillerée à soupe matin et soir.

Le cyanure aurique administré comme emménagogue à la dose que nous venons d'indiquer, produit, d'après les notes manuscrites qui nous

ont été communiquées par MM. Furnari et Carron Duvillards, les phénomènes suivans sur l'organisme :

1° Chaleur vive, durable dans l'estomac et à l'œsophage ;

2° Action marquée dans la force et le rhythme du pouls, aussitôt que son usage est continué ;

3° Augmentation dans la sécrétion des urines, chaleur aux parties sexuelles, tenesme sec, congestion au bassin ;

4° Augmentation de l'appetit, chaleur et transpiration à la peau ;

5° Excitation générale du système nerveux, insomnie, inquiétude dans les jambes, loquacité, coloration de la face, et reveil en sursaut, vertiges.

D'après ce que viennent de dire ces praticiens, il est facile de voir que ce médicament ne convient pas aux sujets qui ont l'estomac fatigué ou irrité.

Le cyanure aurique, suspendu dans l'alcohol affaibli, lui communique instantanément une couleur jaune assez foncée. Abandonnée à elle-même, la liqueur s'éclaircit et le cyanure se précipite insensiblement. Aussi, convient-il d'agiter le mélange, chaque fois, au moment de l'administrer. (F.)

Citons quelques expériences extraites du Bulletin général de Thérapeutique, en faveur du cyanure d'or, comme jouissant de la propriété emménagogue, et laissons parler M. Carron Duvillards.

Premier Fait.

Madame P......, âgée de 42 ans environ, avait été atteinte d'amenhorrée depuis un an environ, époque à laquelle je lui avais extirpé un sein affecté d'une maladie cancereuse très prononcée, et dont elle est très bien guérie.

Nous lui donnâmes la potion emménagogue du docteur Furnari, à prendre par cuillerées à café matin et soir, quinze jours avant l'époque ordinaire, et nous ne fumes pas peu étonné de voir le flux menstruel se rétablir avec une très grande abondance.

Deux mois, les règles ont été fixes et copieuses à leur époque. Au troisième mois, il y a eu diminution ; nous avons recommencé la potion, et avec elle le sang a flué de nouveau à l'époque fixe et en quantité suffisante.

Deuxième Fait.

Une jeune fille me fut adressée par mon ami le docteur Lacorbière ; elle fut reçue au dispensaire sous le n° 5 ; elle était affectée de kératite scrophuleuse très intense, pour laquelle on avait essayé plusieurs traitements. Agée de 17 ans, elle n'avait été que très imparfaitement réglée. Tous les emménagogues les plus usités, avaient été inutilement mis en usage. Après avoir eu recours à des évacuations sanguines, pour combattre la kératite, je lui donnai la potion du docteur Furnari, sous le double prétexte de combattre les accidents glanduleux et de provoquer les règles. Le dernier effet fut obtenu dans quinze jours. Les règles coulèrent avec abondance pendant trois mois ; le quatrième, il y eut une suppression complète ; nouvelle dose de potion, retour des menstrues.

Troisième et quatrième Faits.

Deux femmes se présentent au dispensaire.

La plus jeune, atteinte d'amaurose presque complète, sortait d'un hôpital où elle avait séjourné quatre mois ; et c'est à dater de cette époque que les règles étaient supprimées.

L'autre, atteinte d'une congestion sanguine dans l'œil, n'était point réglée depuis trois mois.

Toutes deux furent mises, le même jour, à l'usage de la potion emménagogue, et toutes deux revirent leurs règles très-abondantes, après huit jours de l'usage de ce médicament.

Cinquième Fait.

Mademoiselle P....., de Bordeaux, âgée de 19 ans, atteinte d'une blépharite scrophuleuse, très irrégulièrement et peu abondamment menstruée, fut soumise à l'action de la potion emménagogue, et après quinze jours d'essais, les règles coulèrent très vivement.

Depuis quatre mois, leur cours n'a été qu'une fois légèrement interrompu ; la potion l'a régularisé très rapidement.

Dans un seul cas, ce médicament a échoué, ajoute M. Carron Duvillards; c'est sur une jeune dame de Lyon, atteinte d'iritis chronique avec épanchement dans les chambres.

FIN.

TABLE
DES MATIÈRES.

I.

	Pages.
Extrait d'un rapport de M. Boisgiraud aîné, sur les préparations d'or....................	3
Avant-propos...............................	5

II.

Préparation du cyanure d'or................	19
Analyse du cyanure d'or....................	24
Cyanure d'or préparé a l'iris................	29
Pilules de cyanure d'or et d'extrait de daphné mézéreum................................	32
Tablettes de cyanure d'or...................	33
Sirop de cyanure d'or......................	id.
Pilules de Dupuytren, dans lesquelles le deuto-chlorure de mercure est remplacé par le cyanure d'or.............................	33
Potion emménagogue du docteur Furnari........	43

www.ingramcontent.com/pod-product-compliance
Lightning Source LLC
Chambersburg PA
CBHW071435220526
45469CB00004B/1545